Blessed Time 1

張育慧	Hope Chang	｜著
陳巧妤	Yedda Chen	｜繪
張育慧	Hope Chang	｜繪
羅巧雲	Clou Lou	｜繪

Youth Version

Blessed Time 1 *Youth Version*

⌖ Content

Prelude 起因

現代生活中大部分的人都有了很好的物質生活；然而，若是在心靈與精神的層面處於貧乏時，就會盲目的追求各種不同的事物，使人們空有好的「生活品質」，而少了好的「生命品質」。當筆者在美國研讀靈修教育博士班期間，接觸到使人內心平靜的各樣靈修方法，而運用藝術靈修幫助人們有更好的「生命品質」一直都是筆者的初心！

根據腦神經科學的研究顯示，當人們忙碌於日常生活的各樣事情時，腦內的 β 波 (beta)出現的頻率增加，雖然能使人頭腦清晰、有條理的處理各種事務；但長期處於精神緊張、壓力大的情況，會造成免疫力下降，容易生病。在安靜放鬆的情況下，從事簡單、單一的行為時，會促進腦內的 α 波(alpha)，使人體分泌良性的賀爾蒙、血管放鬆、促進血液循環、白血球正常活動、增加免疫力，也有助於專注力與直覺力的提升；值得一提的是：在具有特殊天分的人們腦中，比起 β 波，更常有 α 波出現。

在筆者畢業回到台灣後發現：台灣關於藝術靈修的相關資訊與資源相當稀少，便有了此繪圖本的創作契機！「著色」這個動作是很直覺的，不需特別訓練，或是繪畫天分，就可以進行！先透過閱讀短文來預備自己，從選擇顏色的過程中把心安靜下來，再以直覺、享受的狀態，完成自己獨一無二的創作！試著從每天忙碌的生活中，抽出一段時間，輕鬆著色，輔助大腦 α 波出現的頻率，幫助我們有平靜、正向的心境，去面對生活中的事物與挑戰。

願大家在著色的過程中，找到樂趣、平靜、以及「生命的品質」！

Hope Chang

＊推薦畫材：

　本冊採用精選的高白象牙紙，只要是熟悉的畫具，舉凡：色鉛筆、水性色鉛筆/水彩/廣告顏料、油性或粉蠟筆、中性筆或水性色筆……等，方便取得的畫材即可！需要注意的是，請避免使用油性、酒精性，及油漆性顏料的色筆，以防顏色透到紙張背面！

＊上色小撇步：

　－選用色鉛筆上色，可以先上淺色，若之後想改顏色，可以用深色覆蓋過去。
　－選用需用到水的上色方式，需注意避免因過多的水分，而造成的紙張不平整。
　－不需一次完成一整幅圖畫，要適時的讓自己休息，避免久坐不動！

＊上色方法參考範例（以色鉛筆為主）：

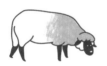

Style 1

選定顏色後，以放鬆的心情，用想要的筆觸著色，只要注意盡量不要超出邊線即可！

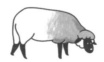

Style 2

可以選擇較淺的顏色作為底色；再用較深的顏色，覆蓋在底色之上，造成套色的效果。

Style 3

可以做出漸層的效果；也可以選擇以斜線，或其他的花樣或圖案，作為上色的方式！

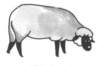

Style 4

將色鉛筆與水彩混搭，先用色鉛筆，再以水彩上色，或將順序調換，呈現多層次效果！

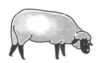

Style 5

可用部分留白的方式；或使用淺色，加上亮點、用深色，增加陰影，營造立體感！

～ 著色愉快 ～
～ Happy Coloring ～

我可能還是會傷心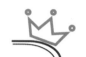

我要找到那個人
讓我的心即使受傷了，也能復原

你要保守你心，勝過保守一切(或譯：你要切切保守你心)，因為一生的果效是由心發出。

箴言4:23 (新標點和合本)

Above all else, guard your heart, for everything you do flows from it.

Proverbs 4:23 (New International Version)

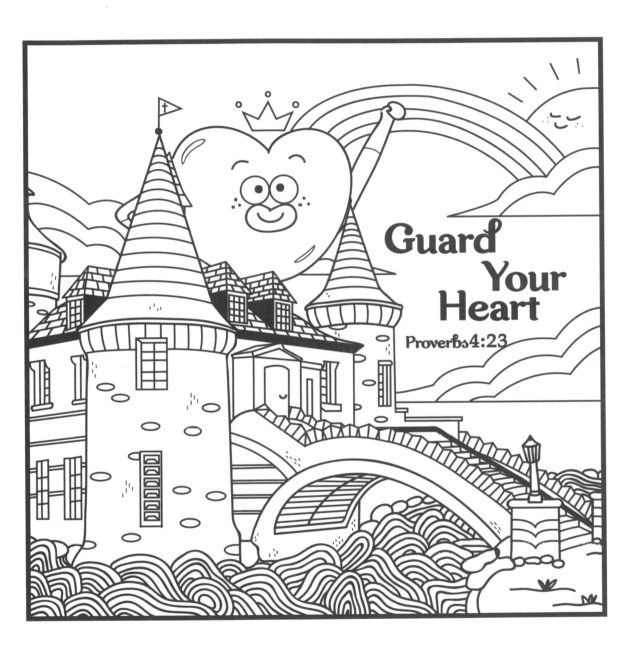

你／妳有喜歡的人嗎？

他／她是一個怎樣的人呢？

你／妳有跟他／她告白過嗎？

跟人告白就像是在沒有任何保護的情況下，把你／妳的心交出去一樣，因為不確定把心交出去以後，會有什麼樣的結果，所以是一件很需要勇氣的事！不過，也正是因為把心交出去以後，有可能會受傷，所以我們更要學會好好保護我們的心，就像這一幅畫想要表達的一樣：你要保守你的心勝過保守一切！而這裡所說的保守我們的心，指的並不是：與其告白以後讓心受傷，倒不如一開始什麼都不要做，那就不會受傷了！這裡所說的保守你的心，意思是說：在我們決定把心交出去之前，一定要好好的想清楚，對方可能長得很帥或很美，不過，他／她是不是擁有一顆溫柔善良的心，卻是一件更重要的事！

因為一個人的心會影響他／她的一生！

我們都希望能做出對的決定、對的選擇，當我們學會保守我們的心，我們就可以在做每一個決定和每一個選擇時，更謹慎、更小心、更注意！如果可以把心交給另一個擁有一顆溫柔善良的心的人，相信我們的心也會被小心呵護，即使受傷了，也能夠重新補血之後復原！

當你／妳在為這幅圖著色的時候，你／妳可以將最近需要做的重大決定放在心中，然後開始上色，圖畫中的「心小子」代表我們的心，所以你／妳也可以花一點時間想想：什麼顏色最可以代表你／妳的心小子！

祝福你／妳在這個過程中，上帝將智慧放在你／妳的心中，讓你／妳能夠做出最好的決定！

想一想小筆記

一切都是為了明天

好好生活、好好睡覺
留給自己休息的時間

主耶和華－以色列的聖者曾如此說：你們得救在乎歸回安息；你們得力在乎平靜安穩；你們竟自不肯。

以賽亞書30:15 (新標點和合本)

For thus said the Lord God, the Holy One of Israel: In returning and rest you shall be saved; in quietness and in trust shall be your strength. But you refused.

Isaiah 30:15 (New Revised Standard Version)

11

Blessed Time

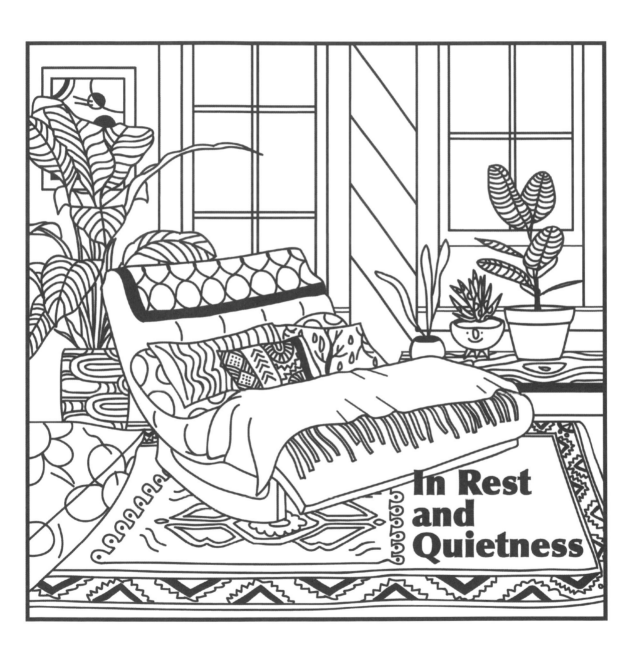

In Rest and Quietness

你／妳在做什麼事的時候，會精力充沛，停不下來？

你／妳做這些事，最久的紀錄是多久呢？

在做這些事的時候，你／妳有什麼感覺？

這個世界上，有很多事情是我們只要喜歡上了，就會想要一直做，因為做這些事，不但樂趣無窮，還會帶給我們成就感；這其中的滋味，可不是那些總是叫我們要記得休息、要睡覺的大人可以體會的！你／妳知道嗎？腦神經科學家已經發現：青少年因為大腦發育跟荷爾蒙變化的關係，身體感覺想睡覺的時間，會自然的往後延遲，所以，很容易會有晚上不睡覺、白天不起床的情況！

不過，這並不能成為我們「熬夜有理」的正當原因，因為腦神經科學也提到，充足的睡眠跟適度的休息，對青少年的智力跟身心發育是相當重要的！這也是為什麼以色列的先知，以賽亞，會說：要得救，就要安息；要得力，就要平靜安穩！不過，安息跟平靜安穩是需要練習的，因為這不是我們的本性！其實，休息的好處是很多的，所以，我們可以嘗試找到適合的節奏，適度的休息，讓自己可以有最好狀態，做我們喜歡的事情。太衝總是不會有好的成果的，不是嗎？

當你／妳在為這幅圖上色的時候，可以好好的想想：「休息」這件事！祝福你／妳在畫畫的過程中，透過感受到這幅畫所散發出來的平靜安穩，讓你／妳可以找到穩住的力量！

想一想小筆記

没人跟我說的話

我愛你，勝過別人

可是上主對撒母耳說：「不要看他的外表和高大的身材。我沒有選他，因為我看人不像世人；人看外表，我看內心。」

撒母耳記上16:7 (現中修訂版)

But the Lord said to Samuel, "Do not consider his appearance or his height, for I have rejected him. The Lord does not look at the things people look at. People look at the outward appearance, but the Lord looks at the heart."

1 Samuel 16:7 (New International Version)

Blessed Time

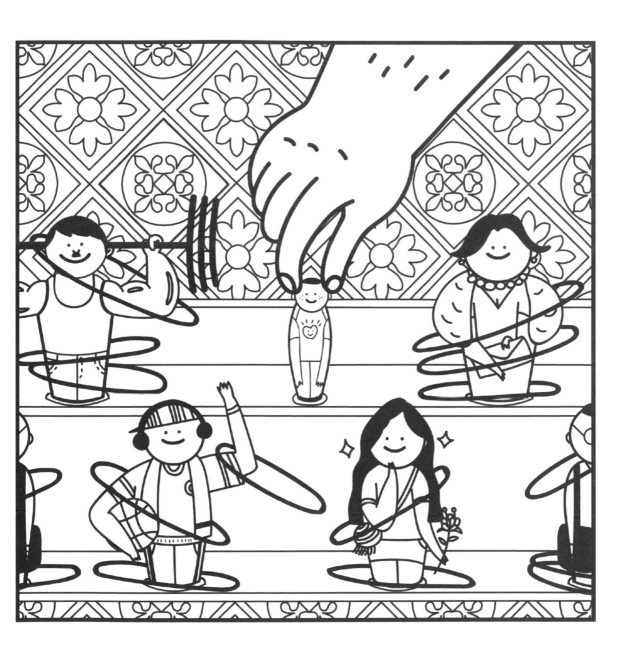

你／妳的大頭貼是什麼樣子？

你／妳的好朋友的大頭貼又是什麼樣子？

你／妳覺得什麼樣的大頭貼最能代表自己？

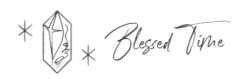

不管放的是我們最喜歡的動漫、手遊或卡通的角色，或是我們自己的自拍照，現在這個時代，一張能代表自我風格的大頭照根本就是基本配備，因為這關係到我們可以得到的「愛心」數量！不止如此，如果可以拍到一段動態小影片，得到一大堆「愛心」，根本就像是得到一張脫離邊緣人的門票！這個世界，好像只要長得帥一點或美一點，身材壯一點或好一點，再加上一些特殊的才藝，感覺就可以無往不利，那些長相平凡、又沒有什麼特別才能的人，不就注定要當個Loser-魯蛇？

聰明又有智慧的以色列先知，撒母耳，可不這樣認為，他說：人看的是外表，但是上帝看的是內心！這是因為上帝差派撒母耳，去找一個名叫耶西的人，要從他的八個兒子中，選出未來以色列的王。上帝所選的，是耶西的么子，那個平凡、不起眼，被派去牧羊的大衛，因為上帝看重的是大衛的內心！大衛不管在做什麼事，都是帶著對上帝單純的信任，不在意他人的言語跟眼光，就算他做錯事、犯了罪，也都誠心誠意的悔改，重新再站起來。而這樣的大衛，成了以色列的王！大衛的例子，給了你／妳什麼樣的啟發呢？

我們都渴望得到很多愛心，就像是得到很多人的認同，這是人性的需求，沒有對錯！撒母耳說的這段話，是在提醒我們：人們可以很容易給出讚美和咒罵，因為人是看外表的，然而，我們可以看到：在這幅畫中，被大手所選上的，不是身強體壯的大力士，也不是長髮飄逸的美人；不是擅長運動的潮男，也不是穿金戴銀的貴婦，而是那個擁有明亮，溫暖內心的好小子！

當你／妳在為這幅畫上色時，可以聽聽自己喜歡的音樂，祝福你／妳在這個過程中，看見深藏自己裡面那一顆溫暖的內心！

Blessed Time

想一想小筆記

成為可能的樣子

做自己喜歡的事，展現熱情，無所畏懼

我是門；那從我進來的，必然安全，並且
可以進進出出，也會找到草場。

<div align="right">約翰福音10:9 (現中修訂版)</div>

I am the gate; whoever enters through
me will be kept safe. They will come in
and go out, and find pasture.

<div align="right">John 10:9 (New International Version)</div>

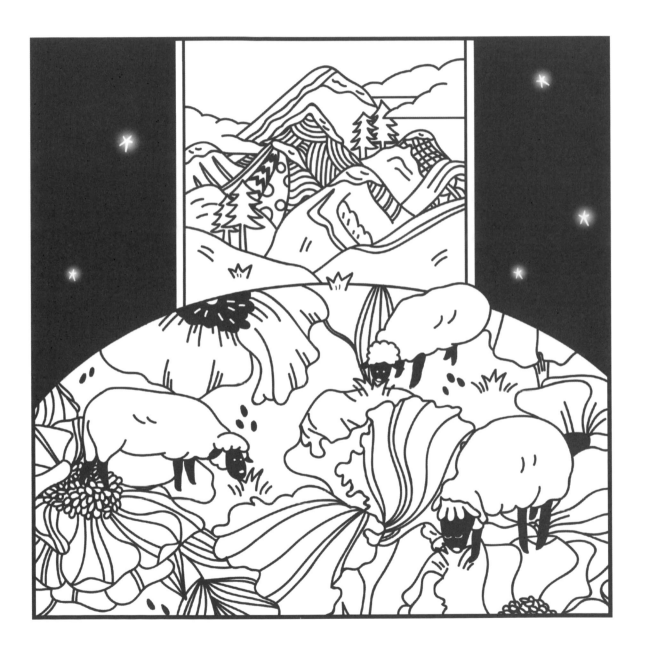

你／妳覺得金錢很重要嗎？

你／妳覺得什麼東西是金錢可以買到的？什麼是買不到的？

你／妳覺得真正的財富是什麼？

在這個時代，有人靠拍影片賺錢，也有人靠打電動賺錢，好像只要跟網路有關，只要想得到方法，賺錢似乎很容易！不過，我們也聽過不少網紅成名後得到憂鬱症，或是為了拍出酷炫的影片而喪命的故事，所以，事實上好像又沒有那麼簡單！或者，看看我們身邊的親友，可能有人會為了金錢的事情而鬧得不愉快，甚至不相往來！金錢對我們來說，似乎很重要，但是，如果比起健康或其他用錢也買不到的東西，賺錢，好像又沒有那麼值得我們做這麼大的犧牲，那麼，我們到底要用什麼樣的角度去看待「財富」這件事呢？如果金錢不是真正的財富，那什麼才是呢？

如果我們去看看一些實業家發跡的故事，其實不難發現，他們當初其實都不是為了能夠過生活、付帳單而去找工作賺錢，絕大部分的原因是，他們發現心中最喜愛的事情，然後投入熱情去做，而金錢，是在他們的想法被實現出來，讓大家看見之後，隨之而來的！難道這些人在還沒賺到第一桶金之前，都不用擔心生活嗎？他們當然還是有要付的帳單跟要繳的錢，但是，他們會在這中間找到方法，堅持下去，這樣的堅定與安全感，支持著他們心中的夢想！

原來，真正的財富，不是在那些看得見的金錢，而是在那些看不見的、存在於我們每一個人心中的熱情、堅定與安全感！

我們的生活，其實就像這幅圖畫一樣，我們就像書裡面的羊，周圍雖然有一些黑暗的地方，讓人不舒服，但是，中間總是會有一塊地方，風光明媚，有吃不完的草，這塊地方帶給我們力量跟希望，讓我們可以找到夢想，並且努力的堅持下去！

當你／妳開始為這幅圖上色時，想像自己就是這些草場上的羊群，就算面對周圍的黑暗，卻不擔心，因為我們心中擁有熱情、堅定與安全感，這才是屬於我們真正的財富！

祝福你／妳在畫畫的過程中，體會到心中真正的財富，為你／妳的夢想開路！

Blessed Time

想一想小筆記

成為改變世界的光

看見別人的苦痛，成為他人的光

耶穌又對大家說：「我是世界的光；跟從我的，會得著生命的光，絕不會在黑暗裏走。」

約翰福音8:12 (現中修訂版)

When Jesus spoke again to the people, he said, "I am the light of the world. Whoever follows me will never walk in darkness, but will have the light of life."

John 8:12 (New International Version)

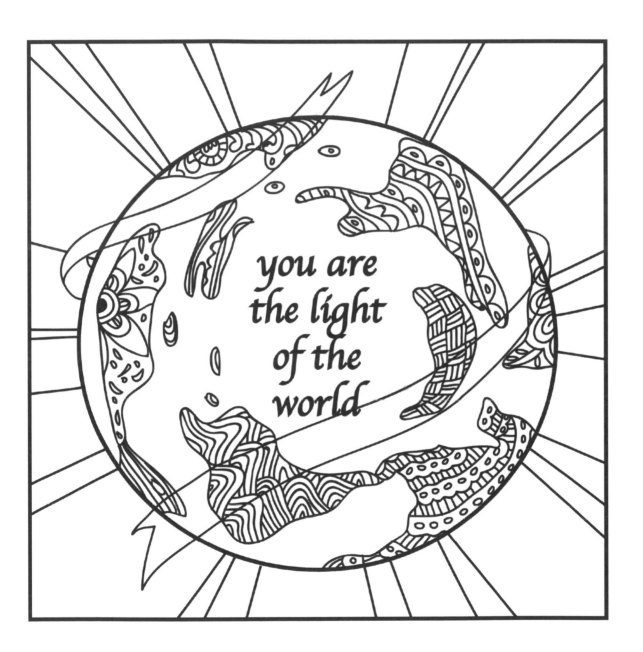

你／妳覺得這個世界有什麼不完美的地方？

你／妳是否有察覺到周圍有誰是需要幫助的嗎？

你／妳可以做些什麼來幫助他人或是帶來改變呢？

這些問題，對一個還在上學的學生來說，是不是有些太過沈重了呢？那麼，你／妳先看看發生在美國一個九歲小女孩的真實故事再說！

在美國的華盛頓州，一個名叫海莉‧福特（Hailey Ford）的小女孩，2012年跟媽媽出門買東西時，遇見了一位街友，比利‧雷（Billy Ray）。他因為戰爭失去了一條腿，於是，海莉請求媽媽買一個三明治，讓她可以送給這位街友。這位街友因感動而流下的眼淚，觸動了海莉，於是，海莉又陸續幫助了許多街友。當她被媽媽告知，家裡的經濟條件，不能幫助眾多街友時，她沒有灰心，而是在得到媽媽的許可之後，在自家後院種起了青菜，為街友取得更多的食物。除了努力學習各種的種菜知識之外，她還跟爺爺請教了更有效率的種菜方法。海莉的行為就像一顆小石頭丟進池塘，引發了許多的漣漪；過沒多久，海莉的鄰居聽說了這件事，紛紛仿效起海莉，加入幫助街友的行動！2016年，海莉更親自動手，蓋起了小房子，因為她認為街友應該跟一般人一樣，有房子可以棲身才對！在家人、鄰居的幫助下，海莉完成了第一幢小木屋，就在小木屋要搬遷的那天，除了家人跟鄰居之外，連陌生人都來幫忙海莉，一起把小木屋搬到目的地！

如果一個九歲的小女孩，可以帶來這樣的改變，我們應該也可以做得到才對！在這幅畫中，地球裡面的英文是：you are the light of the world，意思就是：你／妳是世界的光，也就是說，當我們都願意成為世界上的光，我們就可以成為那個帶給人們希望的人！那麼，要怎麼成為世界上的光，帶給人們希望呢？我們可以在自己能力許可的範圍下，幫助我們周圍需要幫助的人，為別人帶來希望之光！

當你／妳在為這幅圖上色時，不妨想想可以做些什麼，為這個世界帶來改變。

祝福你／妳從畫畫的過程中，得到啟發，找到讓自己成為世界之光的方法！

Blessed Time

想一想小筆記

那些比害怕更重要的事

用正確的態度面對害怕
終能勝過昨日的自己

洪水泛濫之時，耶和華坐著為王；耶和華坐著為王，直到永遠。

詩篇29:10 (新標點和合本)

The Lord sits enthroned over the flood; the Lord is enthroned as King forever.

Psalm 29:10 (New International Version)

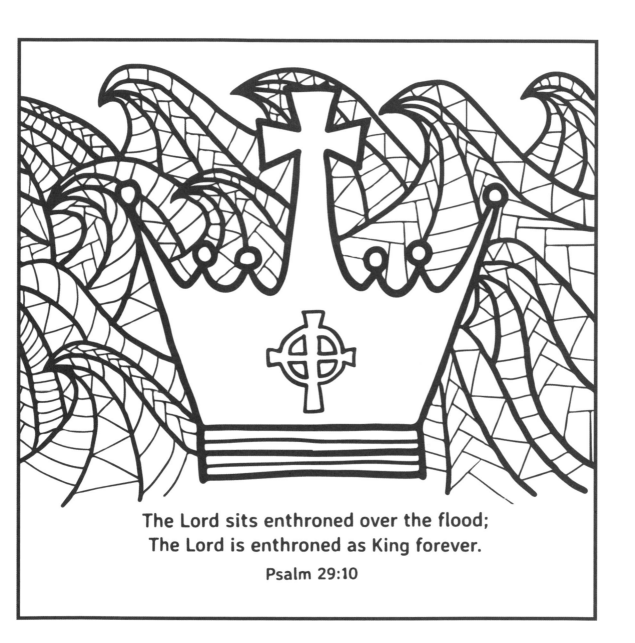

The Lord sits enthroned over the flood;
The Lord is enthroned as King forever.

Psalm 29:10

Blessed Time

你／妳有沒有害怕的東西？

如果有，你／妳害怕的是什麼？

你／妳有找到克服害怕的方法嗎？

每個人害怕的東西都不一樣，有的人怕鬼、有的人怕失去朋友或心愛的東西、有的人怕考不到好成績、上不了好學校、有的人怕生病、打針跟吃藥！而每個人面對害怕的方法，也都不盡相同！有的人選擇勇敢面對、有的人選擇逃避、有的人則是在選擇逃避的時候，因為他人的鼓勵，而得到勇氣，願意勇敢面對！其實，「害怕」這件事，總是會讓我們對自己可以達成的事情裹足不前；或者選擇極端的方法，像是：摧毀他人來除掉自己的害怕，像是：因為怕別人考得比我高分，所以在交換改考卷時，偷改別人的答案，讓他／她的分數變低；或是，因為討厭某個人，怕大家跟他／她變成好朋友，所以慫恿，甚至威脅其他人，不可以跟他／她說話，或是把他／她從班上的群組裡面踢掉！

在以色列的歷史上，也上演過類似的戲碼：以色列的第一位國王，掃羅，因為嫉妒大衛（耶西的兒子）的才能，害怕這樣會害他王位不保，而追殺大衛多年。掃羅王這個舉動，不但沒有為自己解決問題，反而為自己帶來了無法挽回的悲慘命運！反觀大衛，雖然他在逃亡的過程中，曾經有兩次機會，可以暗中殺掉掃羅王，不過他並沒有這麼做。大衛面對害怕的態度，與掃羅王不同！他選擇做對的、該做的事，這樣的態度，幫助他度過那段艱辛的歲月，通過重重的考驗，最後真的成了繼掃羅王之後，以色列的下一任國王！由此可見，每個人都會有害怕，但是我們選擇怎麼面對害怕的態度很重要，因為這影響了我們往後的命運！希望我們在面對害怕的時候，就像這幅圖畫所表現的一樣，即使害怕的事情，像驚滔巨浪般的在我們周圍，我們仍然可以像大衛王一樣，用對的態度來面對！

當你／妳開始畫這幅圖畫時，把圖畫中的王冠，當成我們面對害怕的態度，你／妳可以想想要用什麼顏色來表現這個態度！

祝福你／妳在這個過程中，像大衛王一樣，找到對的態度，去面對生命中的一切考驗！

Blessed Time

想一想小筆記

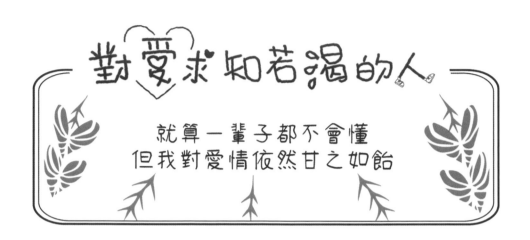

就算一輩子都不會懂
但我對愛情依然甘之如飴

管筵席的嘗了那已經變成酒的水，不知道這酒是從哪裏來的(舀水的僕人卻知道)，於是叫新郎來，對他說：「別人都是先上好酒，等客人喝夠了才上普通的，你倒把最好的酒留到現在！」這是耶穌所行的第一個神蹟，是在加利利的迦拿城行的。這事顯示了他的榮耀；他的門徒都信了他。

約翰福音2:9-11 (現代修訂版)

When the steward tasted the water that had become wine, and did not know where it came from (though the servants who had drawn the water knew), the steward called the bridegroom and said to him, "Everyone serves the good wine first, and then the inferior wine after the guests have become drunk. But you have kept the good wine until now." Jesus did this, the first of his signs, in Cana of Galilee, and revealed his glory; and his disciples believed in him.

John 2:9-11 (New Revised Standard Version)

 Blessed Time

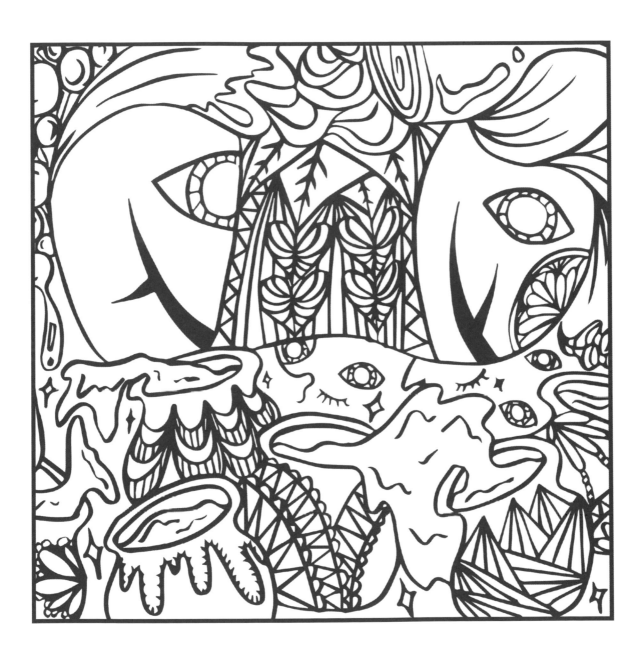

你／妳曾經有過交往的人嗎？

還是，你／妳現在有正在交往的人？

或者，爸爸媽媽不准你／妳現在有交往的人？

愛情這件事，通常是人們一輩子都會想要追求跟體驗的，因為，在愛情裡面，有太多令人嚮往跟心臟狂跳的時刻，可以為我們平凡的生活增添許多色彩！從發現自己喜歡一個人，到每次看見他／她、或跟他／她說話都會不自覺的臉紅心跳，嚴重一點還會腦袋一片空白、講話結巴。如果真的跟他／她開始交往了，那種開心到飛上天的感覺，根本言語無法形容！之後，第一次的約會、牽手、親吻，嗚呼！這些體驗，光是用想的，就讓人血脈噴張了！如果你／妳是情場老手，那麼，你／妳一定也會熟悉接下來的套路，第一次的吵架跟和好、又再一次的吵架跟和好！順利的話，兩個人可以一起創造很多美好的回憶，走過人生的高峰低谷；不順利的話，就只能分手收尾，分手的時候，有的人的態度是：慢走不送！不過，最讓人難過就是：他／她不愛我，但是，我還愛著他／她！所以，常常分手之後，身體可能好好的，但是心就是痛痛的！

在愛情裡面，有讓身體跟心裡都得到滿足的美好，除此之外，還包含著責任，這也是面對愛情的時候，我們跟對方都應該要有的正確態度！這幅圖畫裡所訴說的，是一個婚宴的故事，那是耶穌行的第一個神蹟，就是在婚宴中，把水變成了上好的酒，這其實也像是在說：一段愛情要能夠走到變成婚姻，就像是將兩個原本不相識、不相同的人，把他們的愛情，從淡淡的水，慢慢轉化，變成上好的酒一樣！

當你／妳在為這幅圖畫上色時，想像一下你／妳要的愛情是什麼樣子！祝福你／妳在這段時光中，找到屬於你／妳自己的「愛的真諦」！

Blessed Time

想一想小筆記

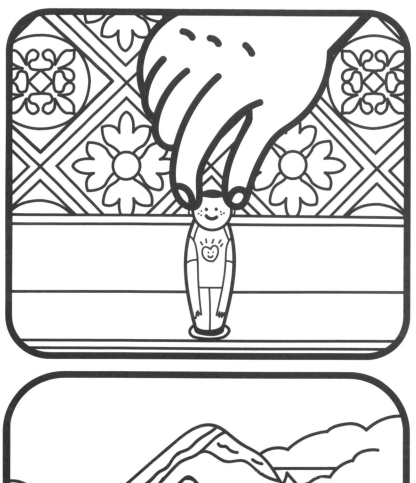

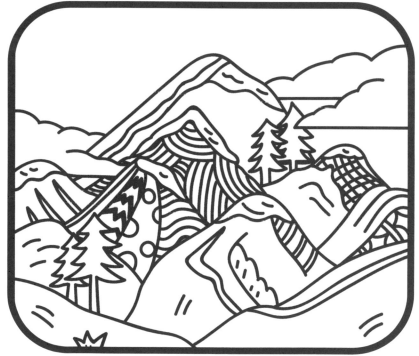

BLESSING CARD

COLOR ⟶ CUT ⟶ WRITE YOUR OWN NOTE

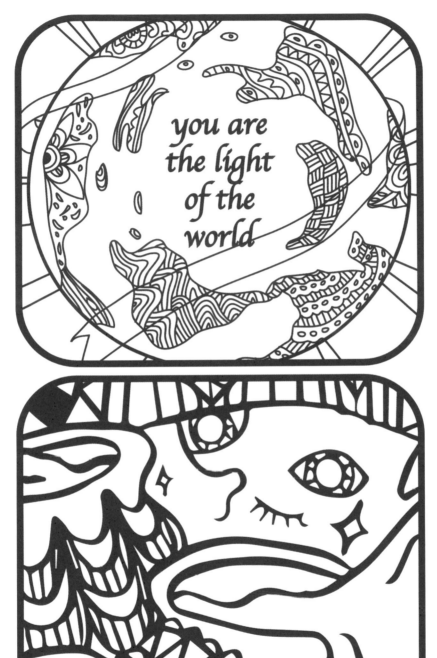

BLESSING CARD

COLOR ⟶ CUT ⟶ WRITE YOUR OWN NOTE

BOOKMARK

COLOR ⟶ CUT ⟶ WRITE YOUR OWN NOTE

BOOKMARK

COLOR ⟶ CUT ⟶ WRITE YOUR OWN NOTE

BOOKMARK

COLOR ⟶ CUT ⟶ WRITE YOUR OWN NOTE

國家圖書館出版品預行編目 (CIP) 資料

Blessed time. 1, 青年版圖文集 = Blessed time. 1, youth version/
張育慧 (Hope Chang) 作;
陳巧妤 (Yedda Chen), 張育慧 (Hope Chang), 羅巧雲 (Clou Lou) 繪 .
-- 臺北市：八二八數位智能有限公司 , 2022.03
面; 公分 .--(Blessed time 圖文集系列)
ISBN 978-986-06380-2-8 (平裝)

1. CST: 繪畫 2. CST: 畫冊

947.39 111000091

Blessed Time 1 Youth Version
Blessed Time 1 青年版圖文集

◆ Blessed Time 圖文集系列
作　　者 | 張育慧 Yu-Hui Chang (Hope Chang)
繪　　圖 | 陳巧妤 Yedda Chen
　　　　　 張育慧 Yu-Hui Chang (Hope Chang)
　　　　　 羅巧雲 Clou Lou
出　版　者 | 八二八數位智能有限公司 828 DIGITAL INTELLIGENT CO., LTD
發　行　人 | 林琍鈞 Crystal Lin
總　編　輯 | 張育慧 Yu-Hui Chang (Hope Chang)
　　　　　 奚雨亭 Yuting Hsi
編　　輯 | 郭少驊 Jason Kuo
　　　　　 黃識錞 Jean Huang
美術設計 | 羅巧雲 Clou Lou
　　　　　 鄭茹馨 Shannon Cheng

八二八數位智能有限公司
828 DIGITAL INTELLIGENT CO., LTD

台北市大安區忠孝東路四段 169 號 12 樓之一
12F-1, No. 169, Sec.4, Zhongxiao E. Rd., Da'an Dist., Taipei, Taiwan
服務時間 | 週一至週五 10:00-12:00 13:00-17:00
公司網址 | http://828dico.com
公司電話 | 02-2778-0282
出版日期 | 2022.03

Be blessed all the time !